中国历代绘画图典

梅　花

郭泰　张斌　编

长江出版传媒　湖北美术出版社

目 录

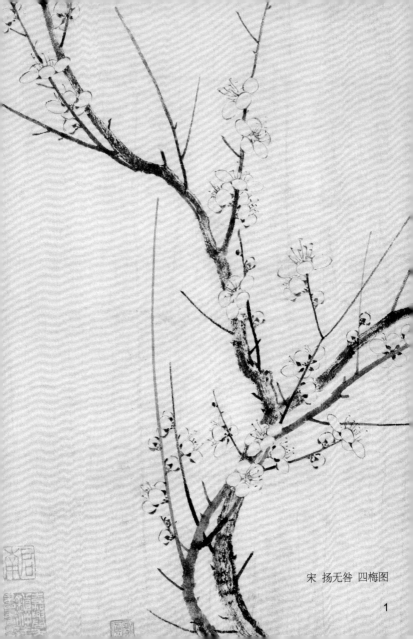

宋 扬无咎 四梅图

1

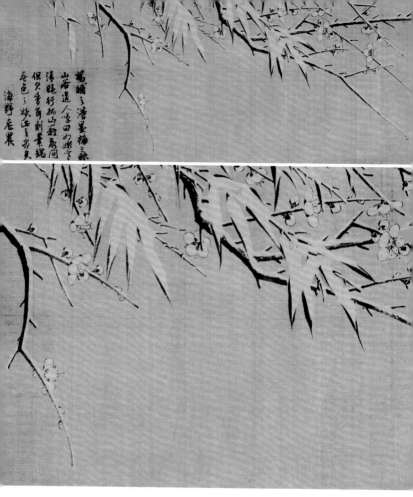

宋 扬无咎 雪梅图

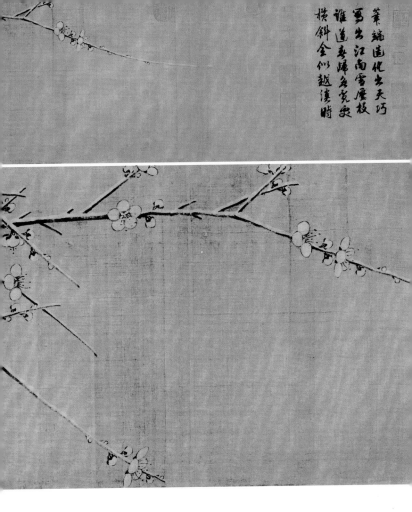

業端遶化出天巧
寫出江南雪壓枝
誰道春歸無覓處
橫斜全似越溪時

3

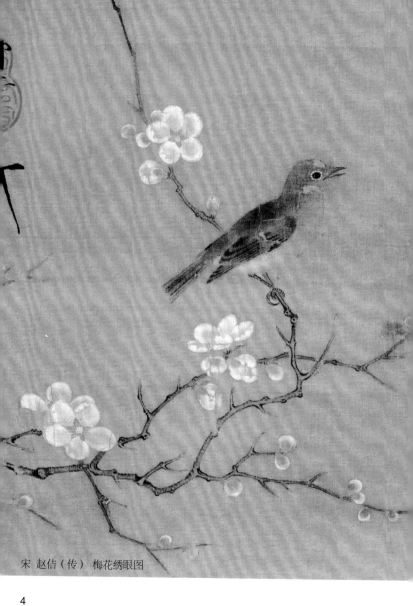

宋 赵佶（传） 梅花绣眼图

4

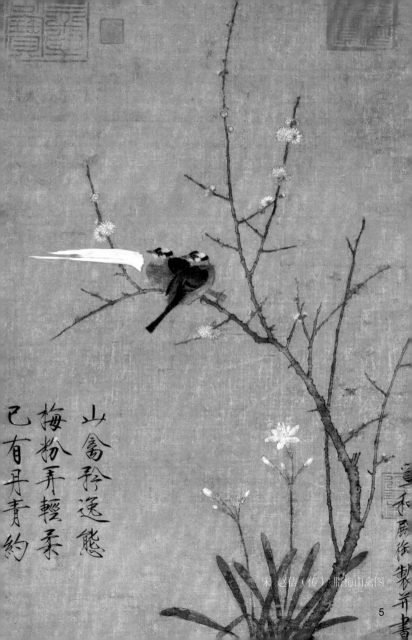

山禽矜逸態
梅粉弄輕柔
已有丹青約

宋 赵佶（传）腊梅山禽图

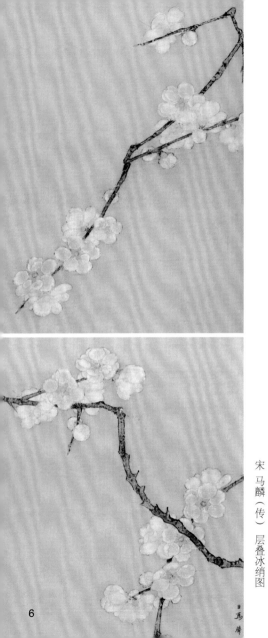

宋 马麟（传） 层叠冰绡图

層叠冰綃

宋 马麟（传）层叠冰绡图

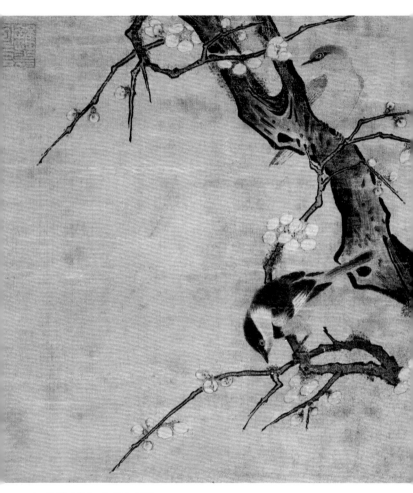

宋 马麟（传） 梅花小禽图

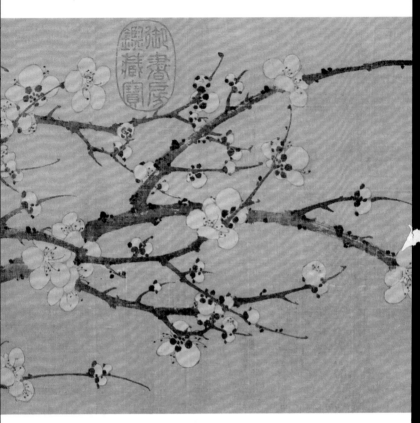

宋 王岩叟 梅花诗意图

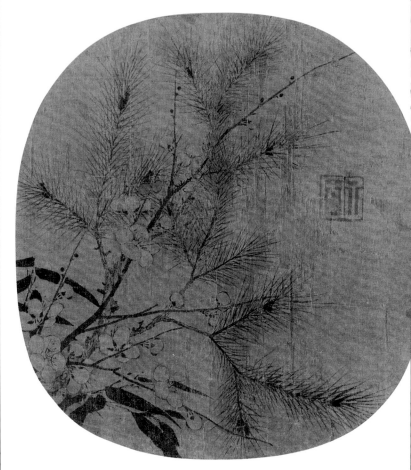

宋 赵孟坚 岁寒三友图

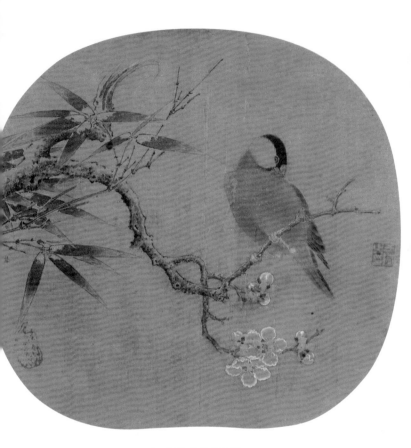

宋 林椿 梅竹寒禽图

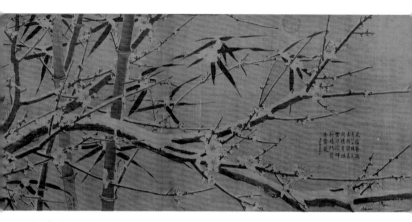

宋 徐禹功 雪中梅竹图

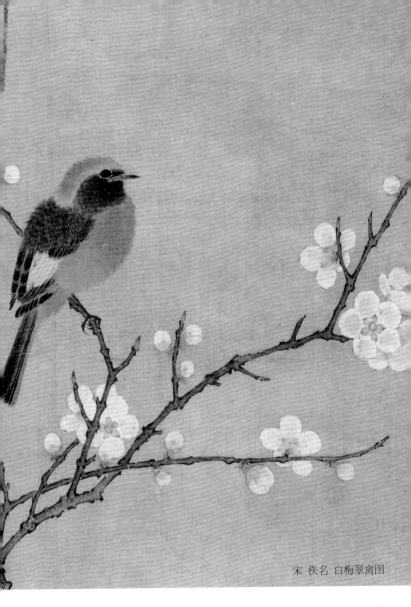

宋　佚名　白梅翠禽图

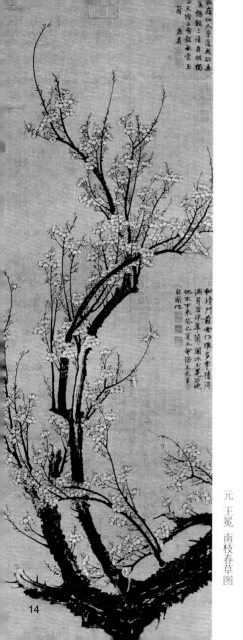

元 王冕 南枝春草图

14

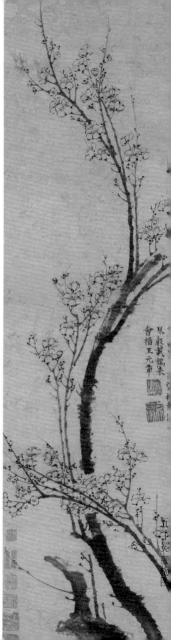

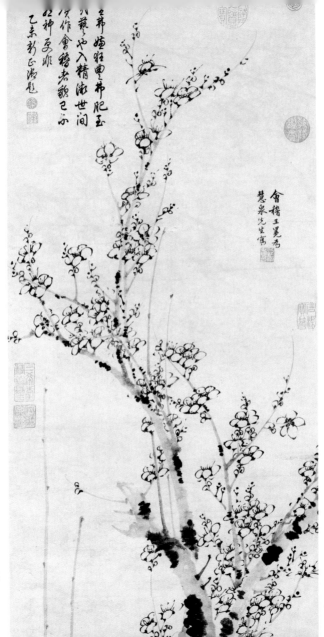

元　王冕　墨梅图

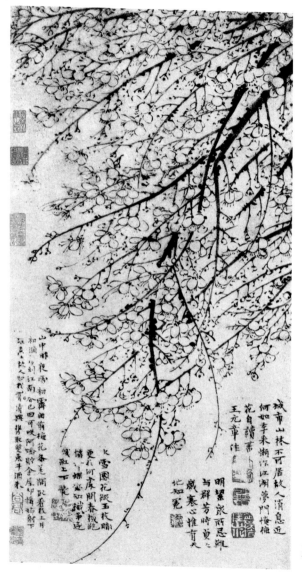

城市山林不可居故人消息近
何如李�懒作江湖夢門橫梅
花自讀書
王元章作

山中昨夜雪初霽
初霽欲梅花茶筆
初滴作詩江南已回可咲阿嬌貯金屋
江南阿嬌貯金屋
野庭陰人影裡有
清暉携取雙魚年酒系

北雪園花凝玉枝暗
更於何處開春消處
清小塘初試筆尖
淺紅上下葉
此如冕

明翠眾而忌離
与群芳時賣処
歳寒心推有天

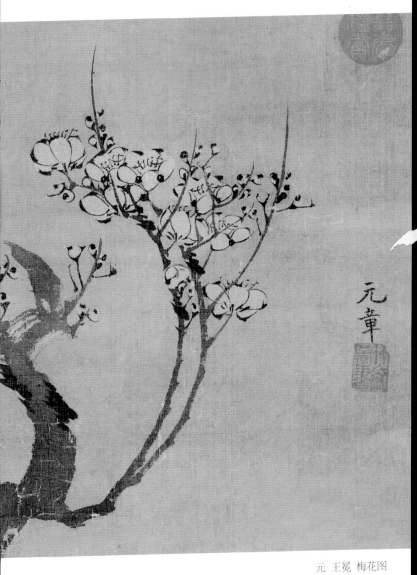

元　王冕　梅花图

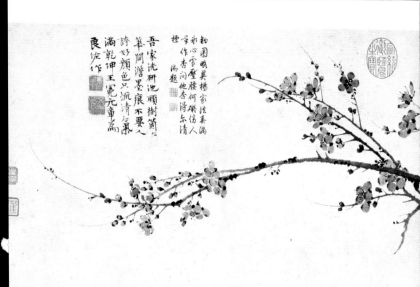

勁圆畋冥杨家法姜满
永心雪壓腰何碳偽人
谓作杏阄他杏得六清
梗偽题

吾家洗研池頭樹简
蕐開澹墨痕不要人
誇好顏色只流清氣
満乾坤王冕元章為
良佐作

元 王冕 墨梅图

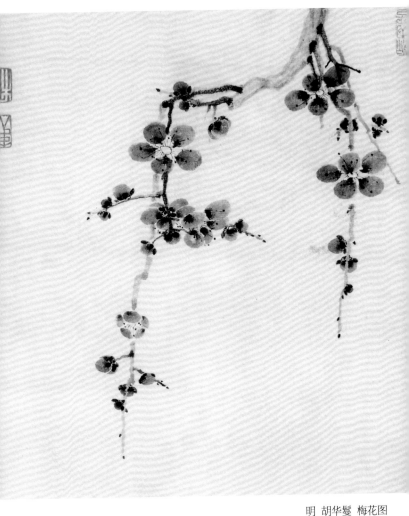

明 胡华鬘 梅花图

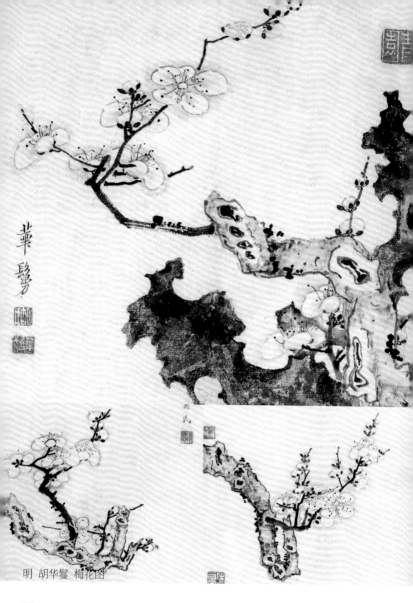

明 胡华鬘 梅花图

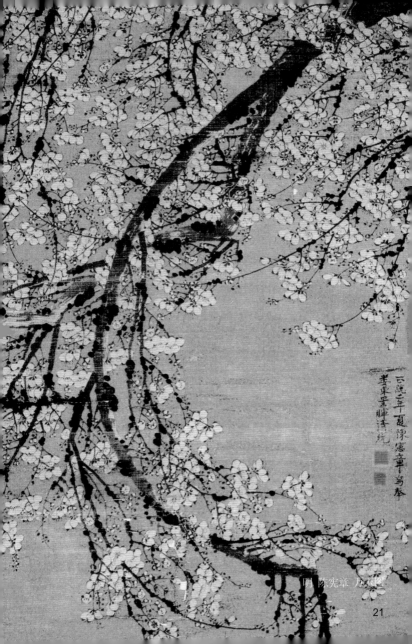

明 陈宪章 万玉图

21

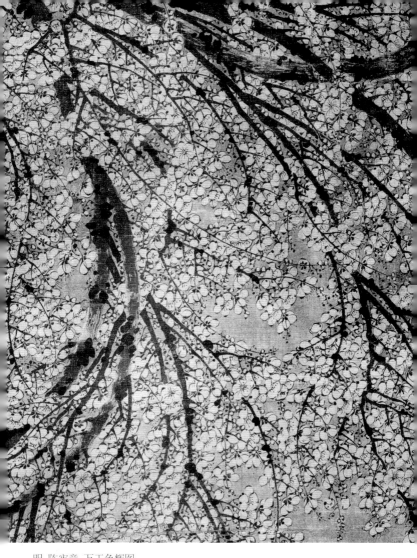

明 陈宪章 万玉争辉图

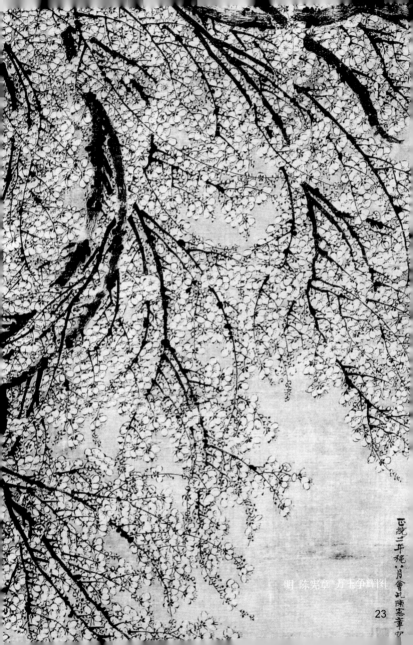

明 陈宪章 万玉争辉图

23

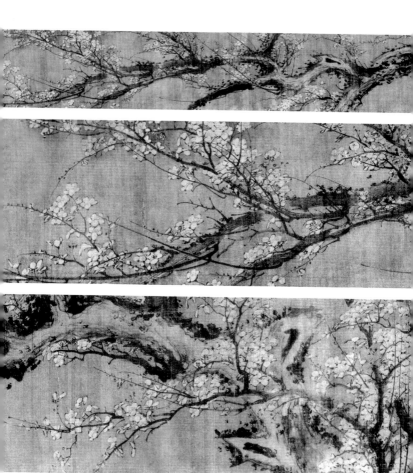

明 陈宪章 孤山烟雨图

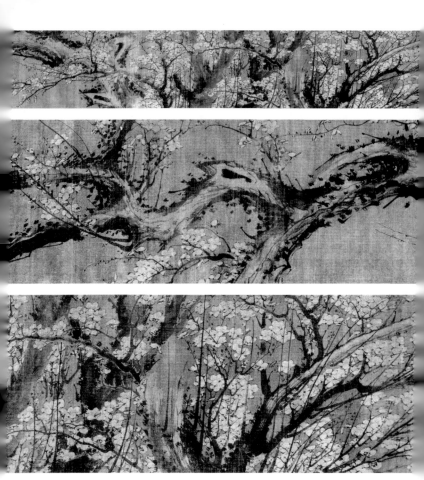

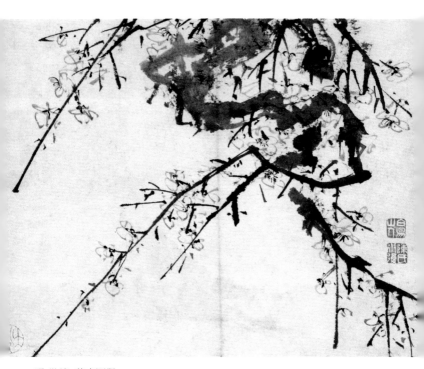

明 陈淳 花卉图册

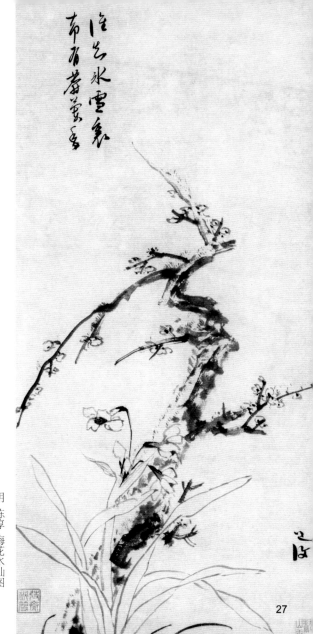

明　陈淳　梅花水仙图

27

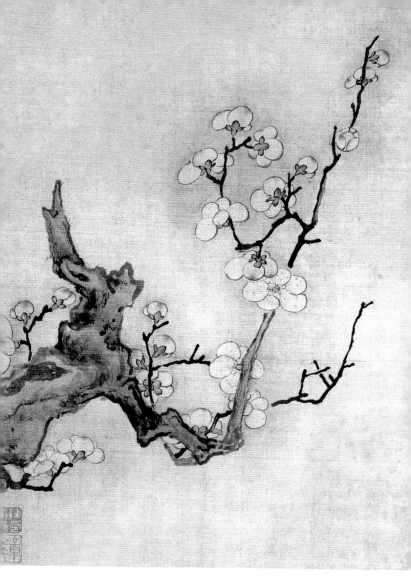

明 陈洪绶 古梅图

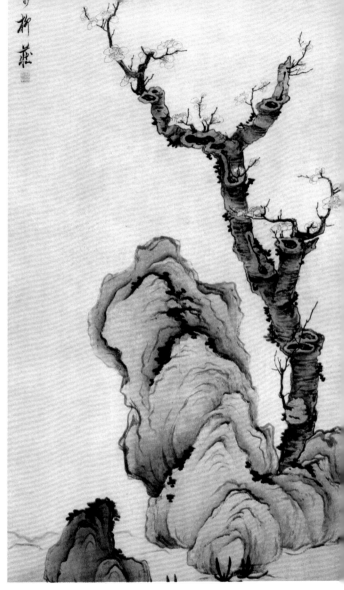

明 陈洪绶 梅石图

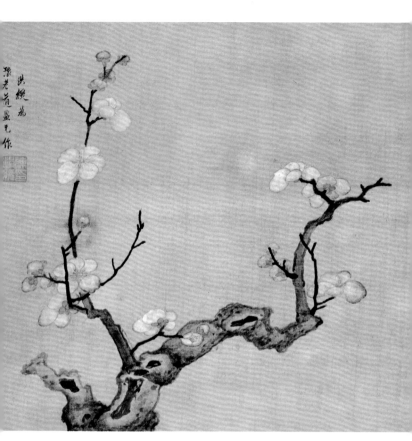

明 陈洪绶 梅花图

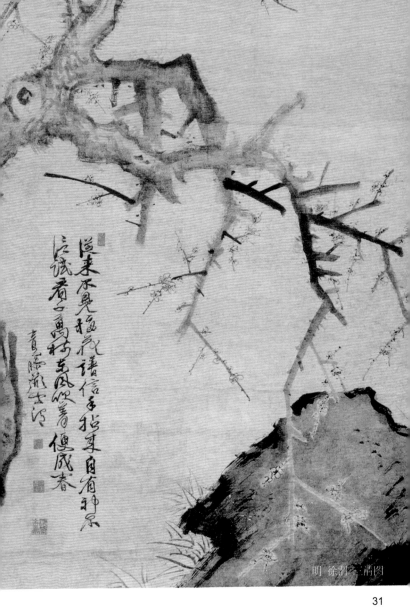

明 徐渭 三清图

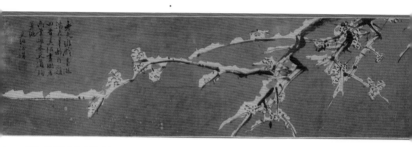

明 徐渭 四时花卉图

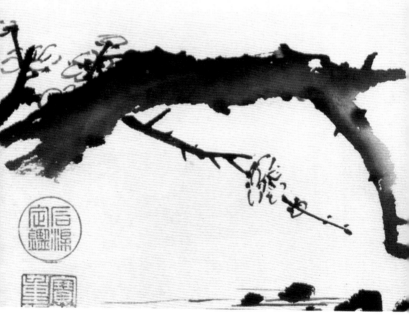

明 徐渭 泼墨十二段

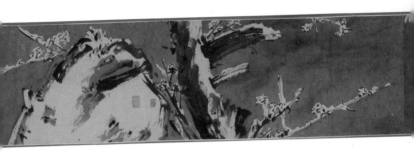

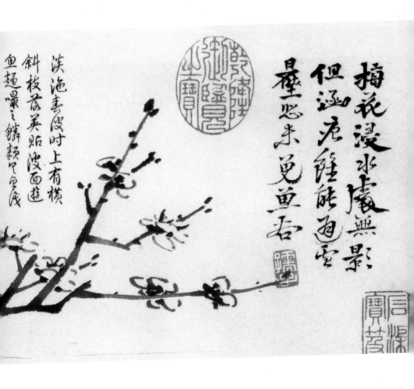

梅花浸水屋無影
但涵虚靈能貯雲
暈忍未免画石

溪涩春渡时上有横
斜枝花英貼波面逛
魚趣景之辫颔吧气浅

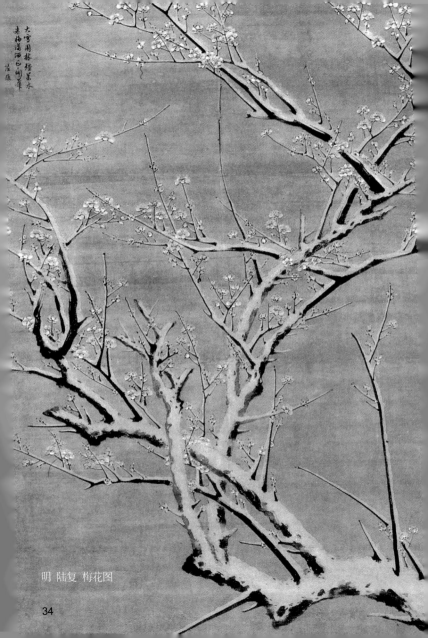

明　陆复　梅花图

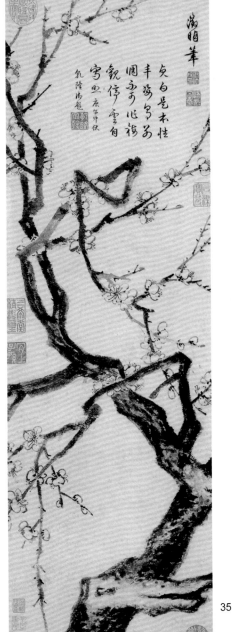

明　文徵明　冰姿倩影图

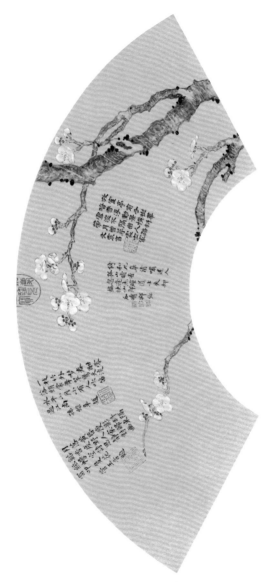

明 唐寅 文徵明 陆治 花鸟扇面

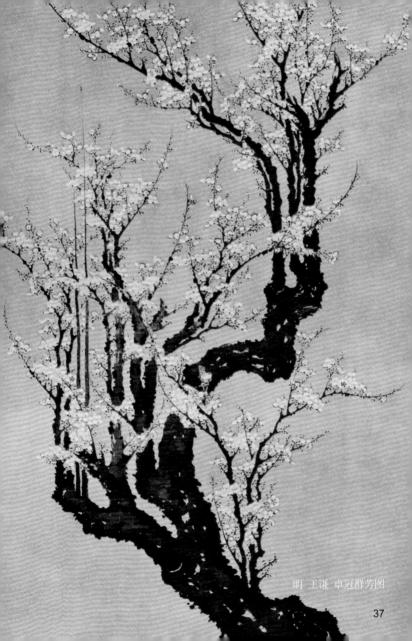

明 王谦 卓冠群芳图

37

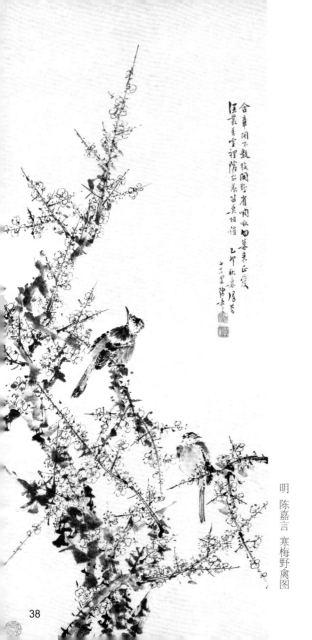

舍暮闲不数枝间野雀啊咏白暮来正爱汪丛青雪里陪公庭当莫相催 乙卯秋半陈嘉言

明 陈嘉言 寒梅野禽图

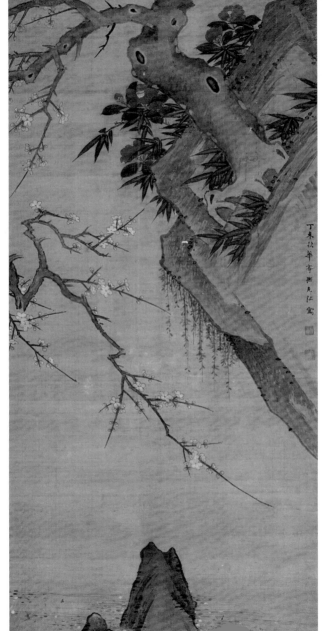

明 孙克弘 梅竹图

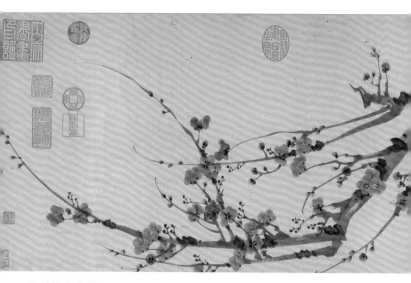

明 姚绶 红梅图

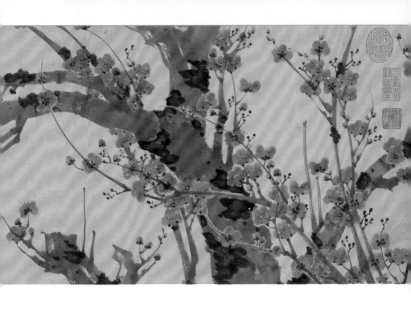

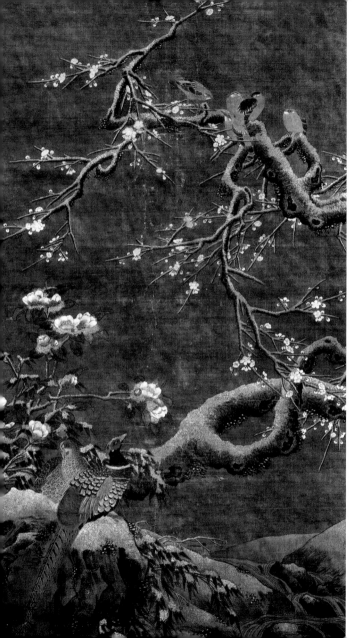

明 雷溶 雪梅山禽图

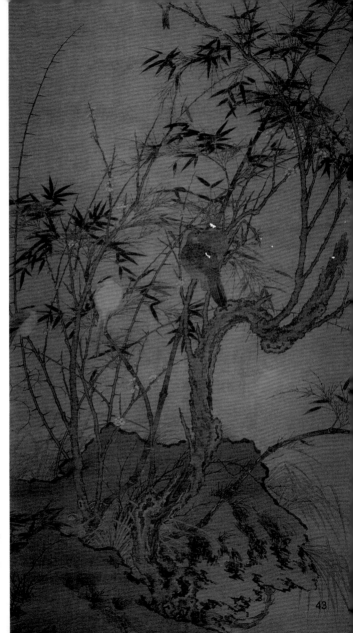

明　佚名　梅竹聚禽图

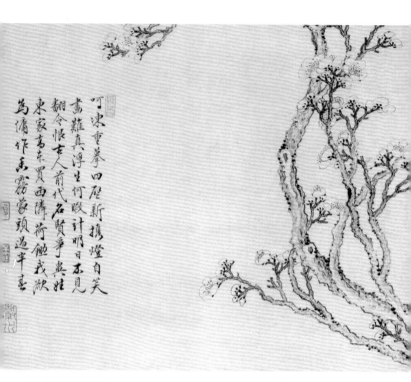

可渠重拳四壁新擔燈自笑
畫難真浮生何暇計明日不見
翻令恨夫人前代名賢爭異姓
東家高東買西隣荷飽戎欲
為備作吞霧蒙頭過牛書

清　金俊明　梅花图

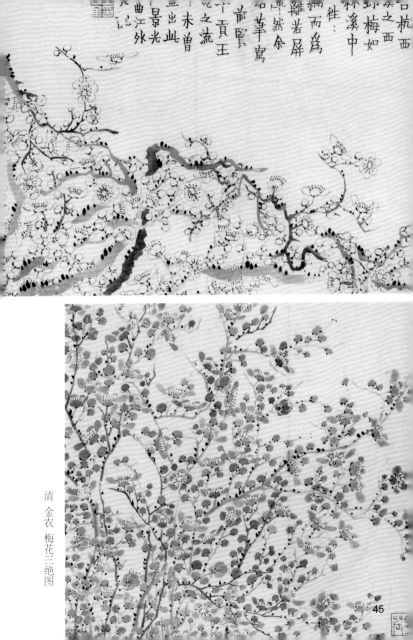

清 金农 梅花三绝图

45

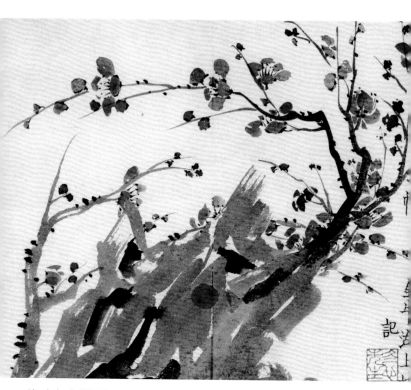

清 金农 梅花图册

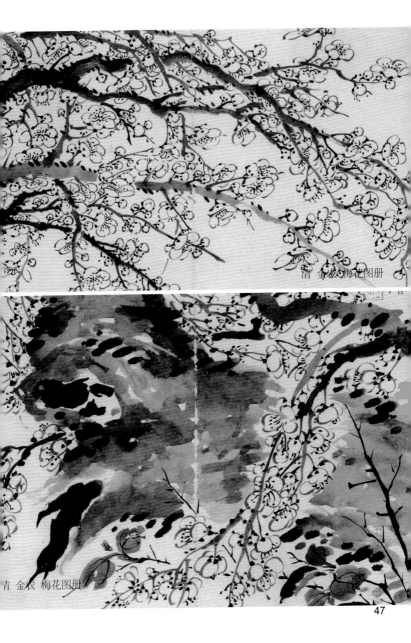

清　金农　梅花图册

青　金农　梅花图册

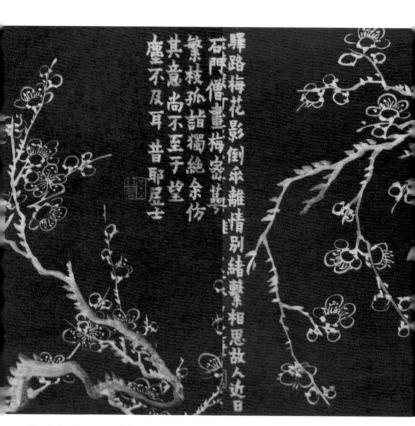

驛路梅花影倒乗離情別結繫相思故人近日
石門僧畫梅密甚
繁枝孤詣獨絕余仿
其意尚不至于望
塵不及耳 昔耶居士

清　金农　梅花十二开图

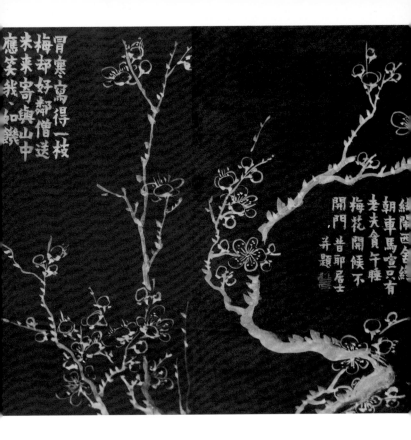

冒寒寫得一枝
梅却好鄰僧送
來寄峴山中
應笑我知幾

緣隂西舍絲
朝車馬宣只有
老夫貪午睡
梅花開候不
開門　昔耶居士
并題

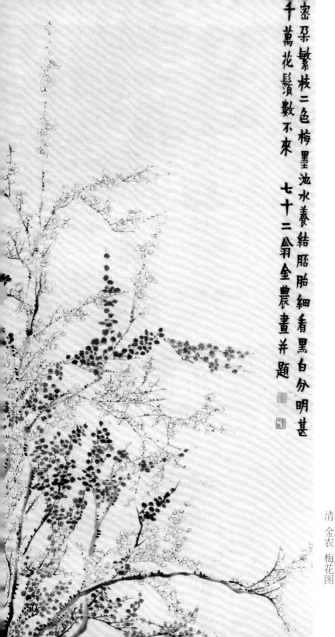

密朵繁枝二色梅墨沈水養結脂胎細看黑白分明甚

千萬花鬚數不來　七十二翁金農畫并題

清　金农　梅花图

50

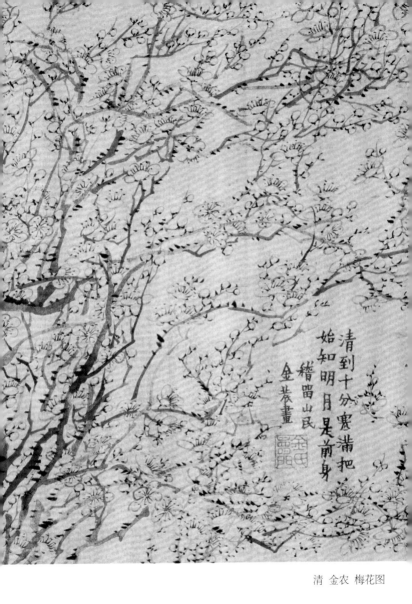

清到十分寒滿把
始知明月是前身
稽留山民
金農畫

清 金农 梅花图

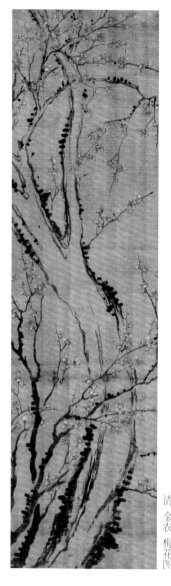

清 金农 梅花图

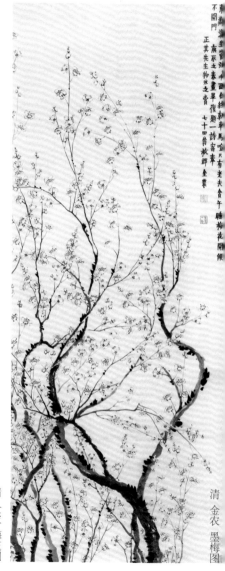

荷瓣满生香刺莎西台缀輕
不開門 庶原之束畫翠復題一詩寄秦
正其先生物外之賞 七十四叟秋郡金農

清 金农 墨梅图

52

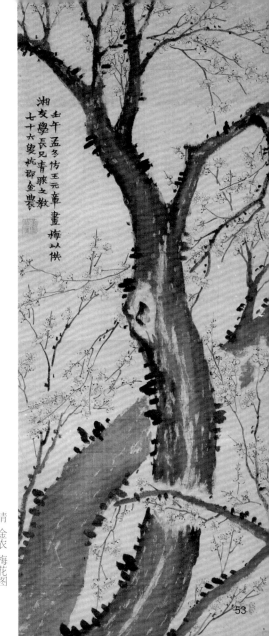

壬午孟冬仿王元章畫梅以供
湘友學長兄青眼之教
七十六叟杭郡金農

清 金农 梅花图

53

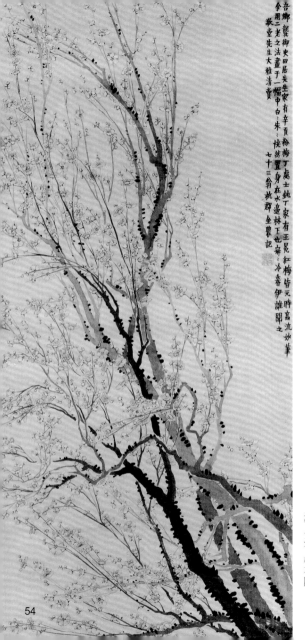

吾鄉龔御史田居先生家有辛貢粉梅丁處士鈍丁家有王晃紅梅皆元時高流妙筆
今用二老之法畫于一幅布白二朱二俠洗置身在水邊林下此華冷春伊誰賞之
敬叟先生大雅清賞 七十三翁杭郡金農記

清 金農 梅花图

54

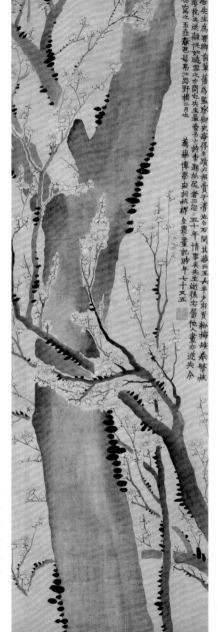

清　金农　玉壶春色图

55

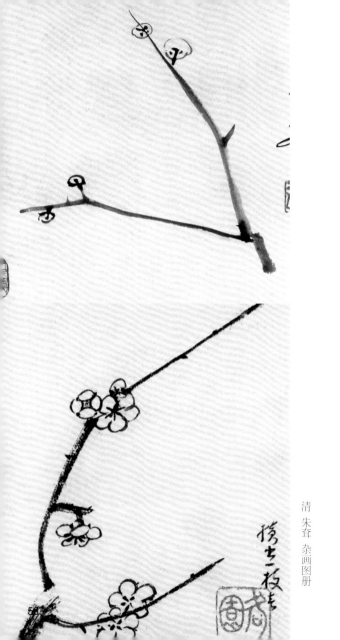

清 朱耷 杂画图册

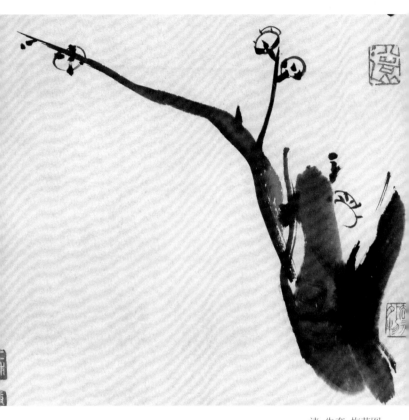

清 朱耷 梅花图

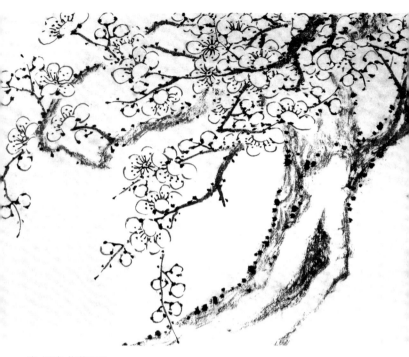

清 罗聘 梅花图册

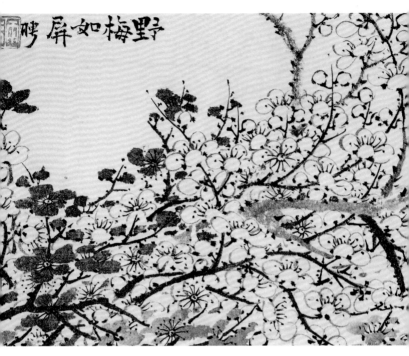

野梅如屏 罗聘

清 罗聘 梅花图册

59

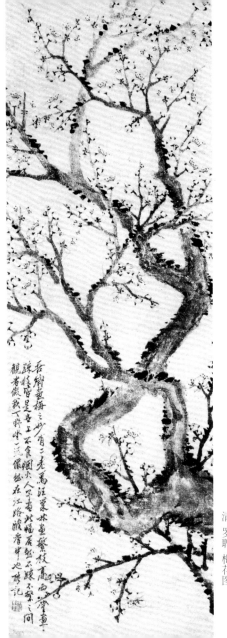

吾鄉畫梅之妙有三老
疏枝橫出蔚林呈繁枝高
疏枝晋是呈上不食煙火人不
觀者儀我下筆坐一流
佩妣在江路暗香時也聘記

清 罗聘 梅花图

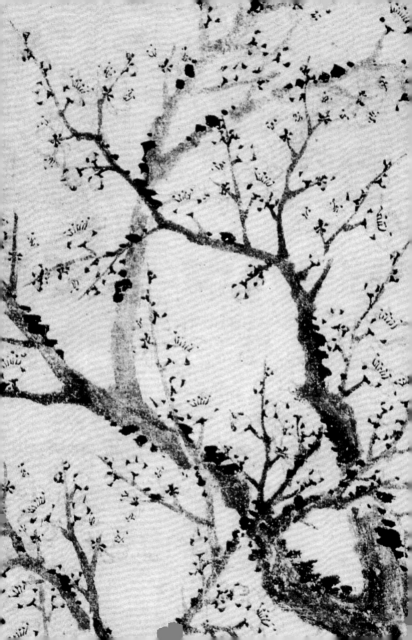

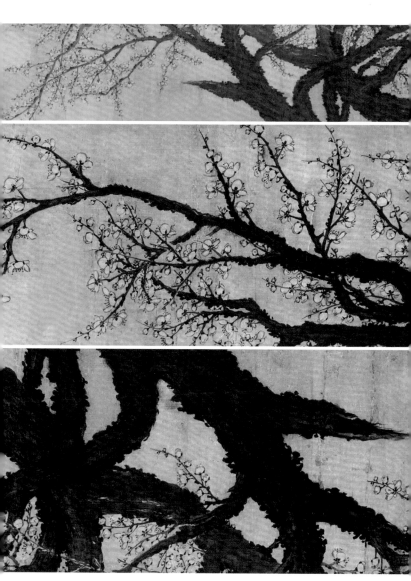

清　罗聘　墨梅图

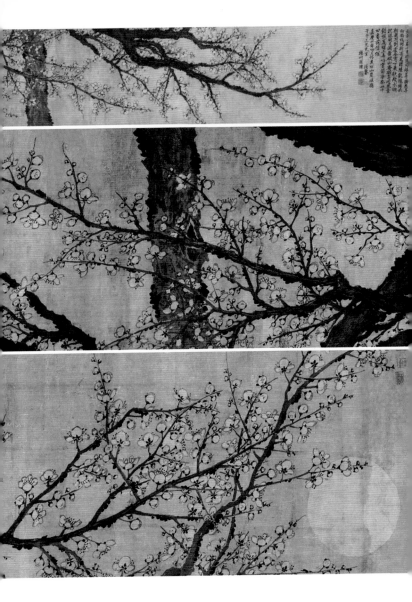

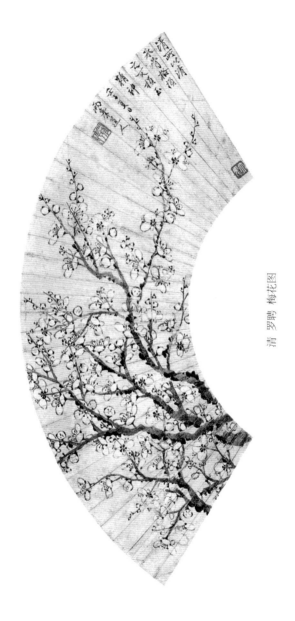

清 罗聘 梅花图

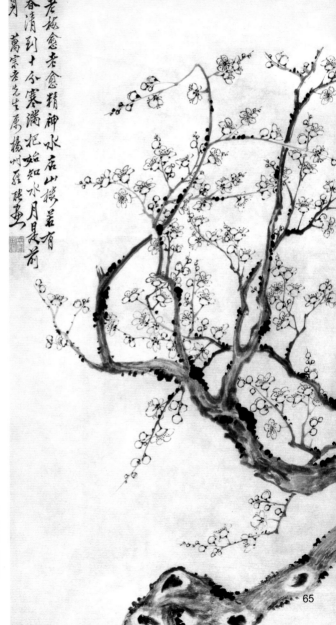

老极愈老愈精神水店山楼若有香清到十分寒满把始知水月是前身

萬宗尧先生属 扬州罗聘画

清 罗聘 墨梅图

65

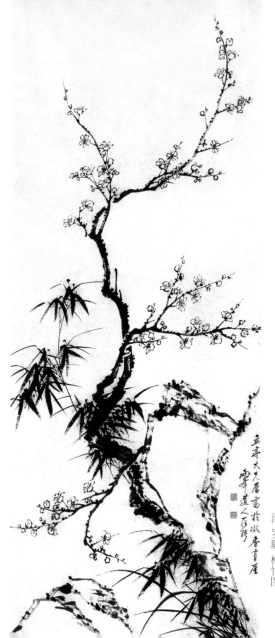

清 罗聘 梅竹图

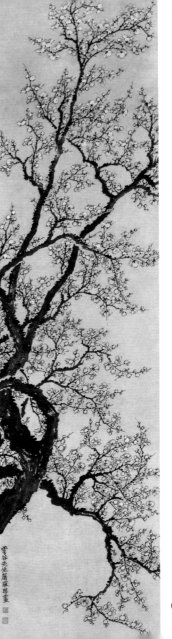

清　罗聘　梅花图

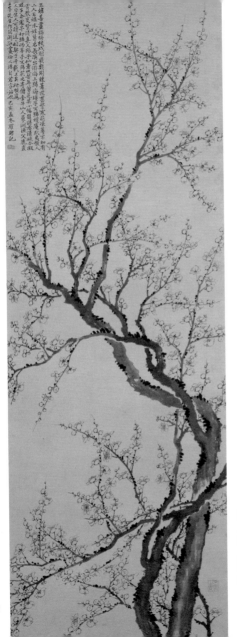

清　罗聘　墨梅图

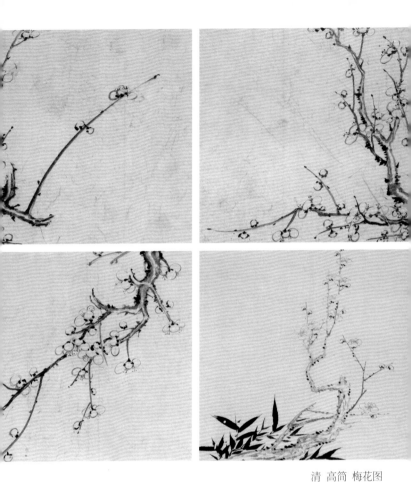

清 高简 梅花图

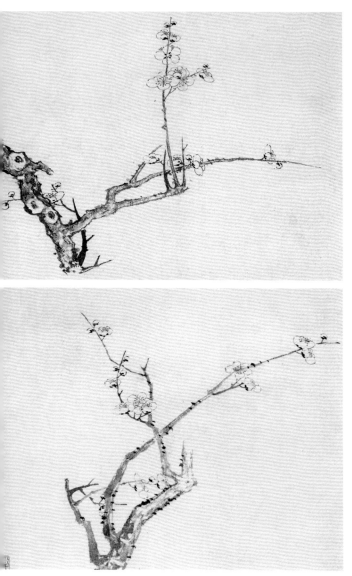

清　高简　梅花图册

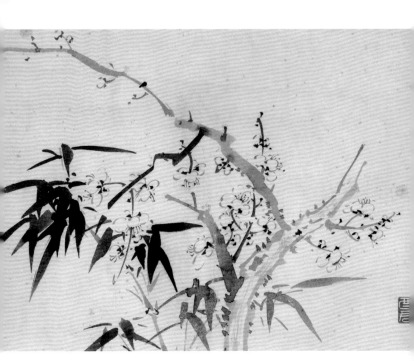

清 蒋廷锡 梅竹水仙图

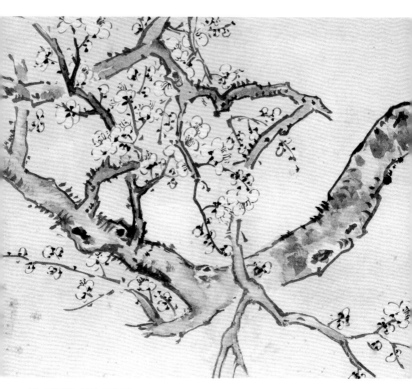

清 蒋廷锡 梅竹水仙图

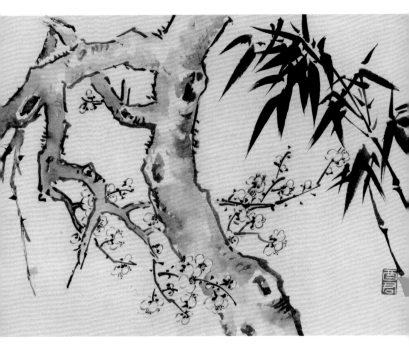

清 蒋廷锡 梅竹水仙图

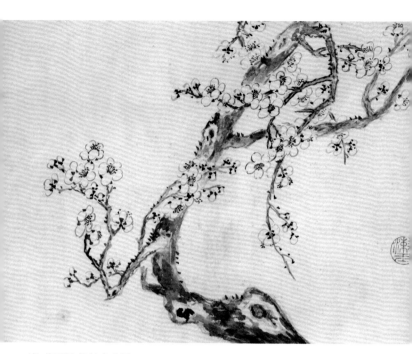

清 蒋廷锡 梅竹水仙图

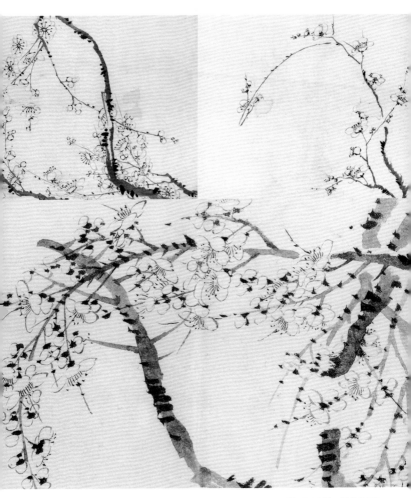

清 汪士慎 墨梅图册

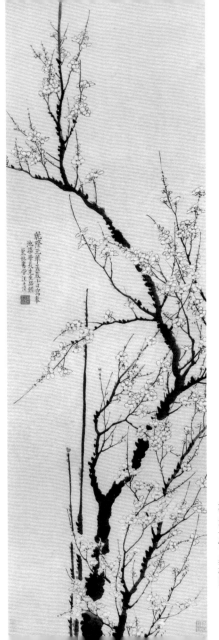

清　汪士慎　墨梅图

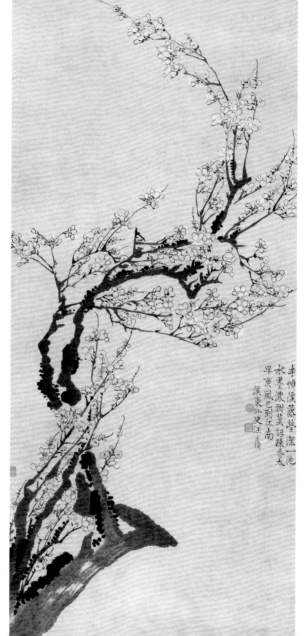

半帧溪藤望溅一池
水墨濃酣笑詩疎香太
早東風已到江南
溪東外史汪慎

清 汪士慎 梅图

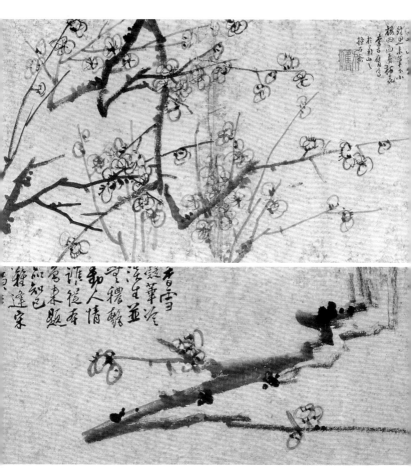

清 李方膺 墨梅图册

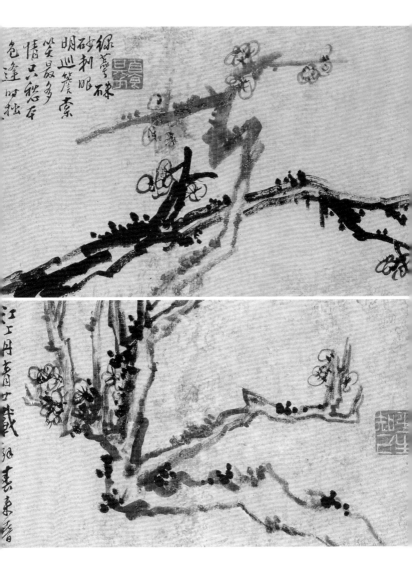

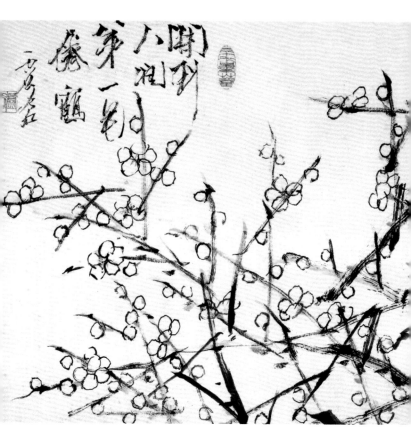

清　虚谷　闻到人间第一花

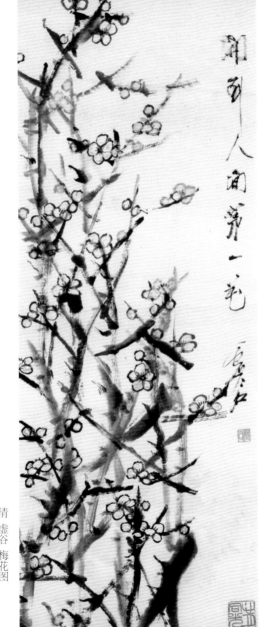

清 虚谷 梅花图

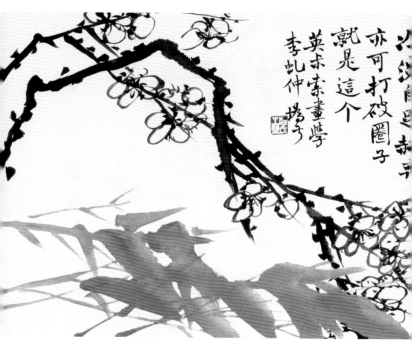

亦可打破圈子
就是這个
英求索畫學
李虹仲撝弓

清 赵之谦 花卉图册

壬申秋日
趙之謙寫

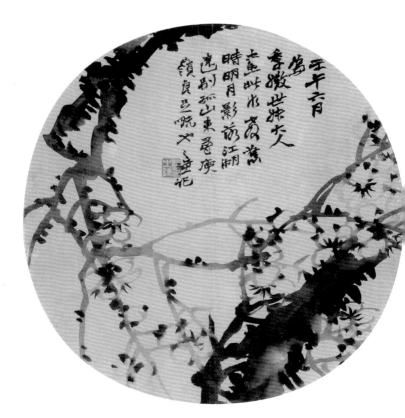

清 赵之谦 墨梅图

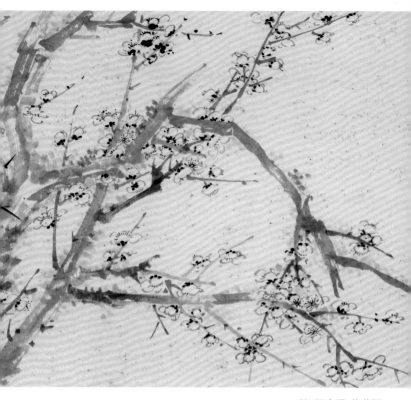

清 恽寿平 梅花图

玉律餘添閏

清　庄豫德　玉律余添闰图

86

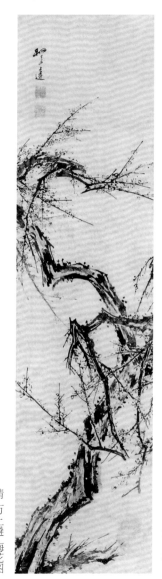

青 万上遴 梅花冈

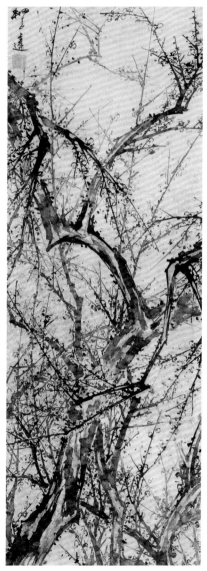

清 万上遴 墨梅图

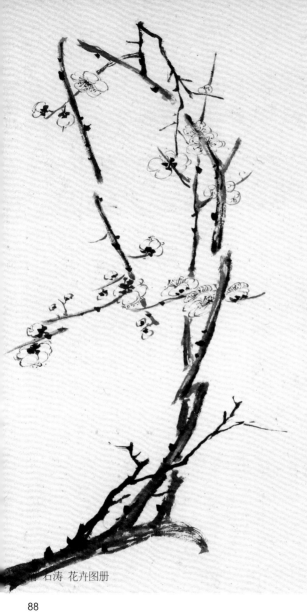

有限漫傳栖栽詩可記餘生夢作賦徒勞楚客才吟賞終然

多事甚任他春玄與春來　石道人濟廣陵樹下

清　石涛　花卉图册

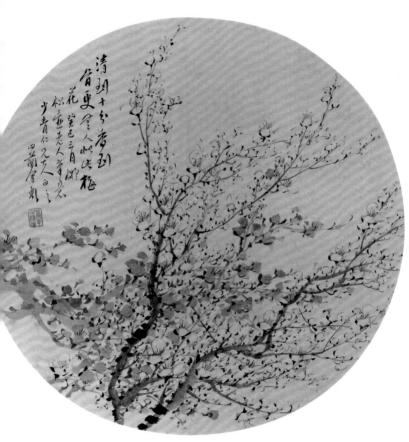

清 金心兰 墨梅图

陈篱矮屋傍溪
沙桥外梅开一
林苍湾入云
中分示出扫来费
青茶步月仙人第
绿萼好看都
去来闲着惜来领悟
凭谁吩咐罗浮此生
溪亭博道人鲤

清 李鱓 梅花图

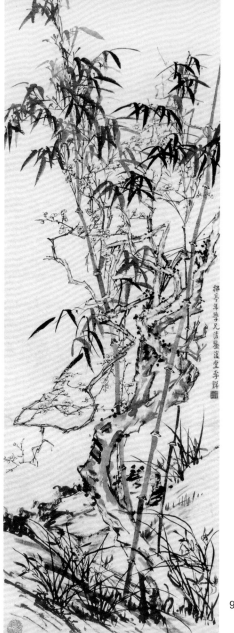

清 李鱓 梅兰竹图

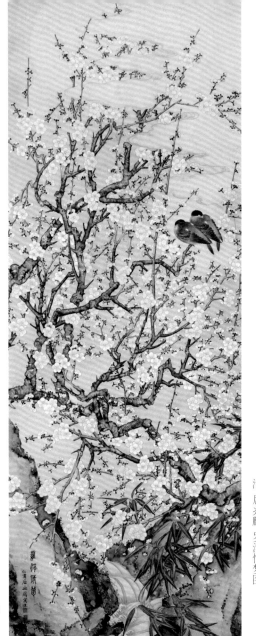

清 屈兆麟 罗浮情梦图

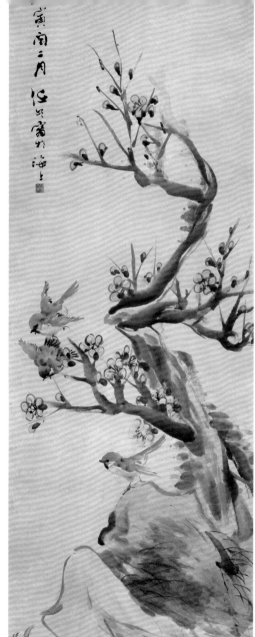

清 任伯年 梅花雀图

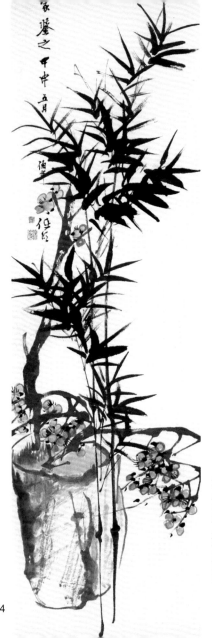

清　任伯年　梅竹双清图

清 任伯年 隔帘仕女图

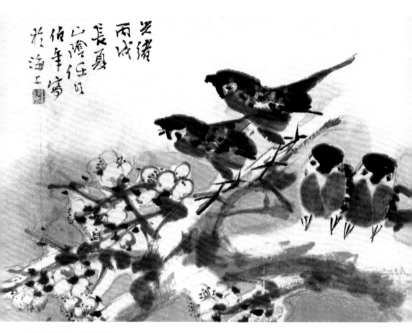

清 任伯年 梅雀图

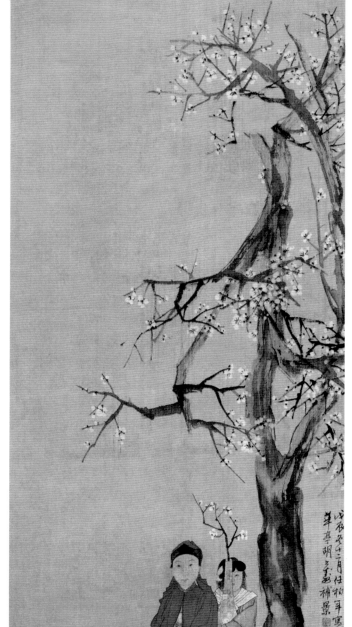

清 任伯年 折梅图

97

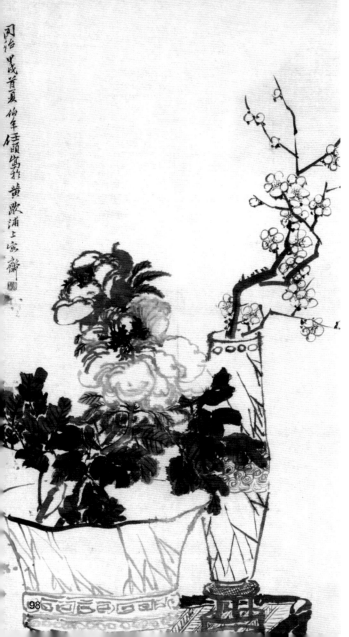

清　任伯年　富贵有余图

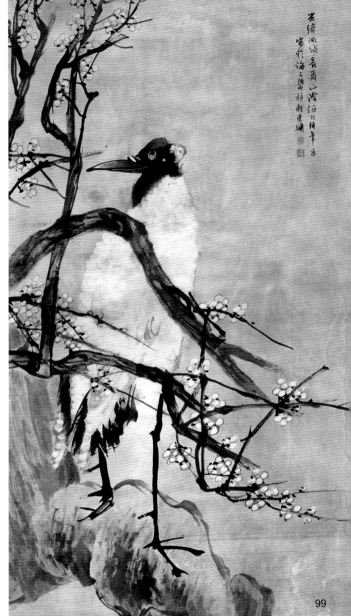

清 任伯年 梅花仙鹤图

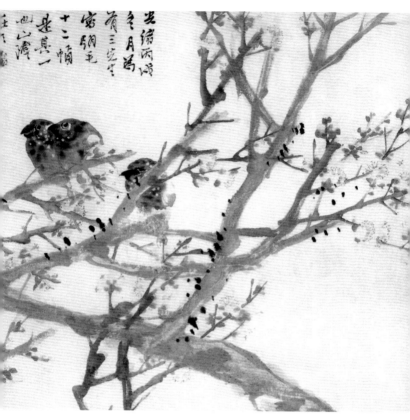

清 任伯年 雪蕉寒梅图

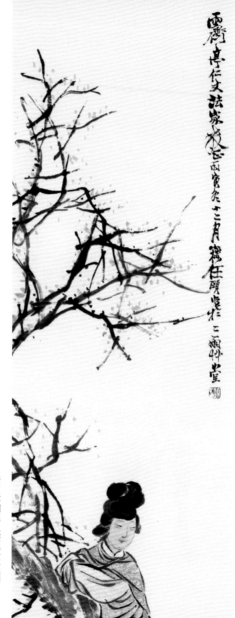

清　任伯年　梅花仕女图

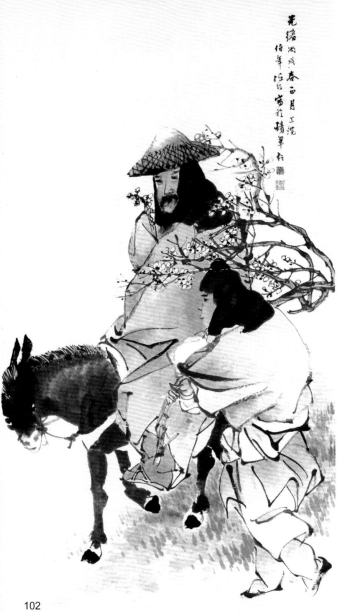

光緒丙戌春二月上浣
伯年任頤寫於精畫軒

清 任伯年 驢背吟梅圖

近现代 吴昌硕 红梅图

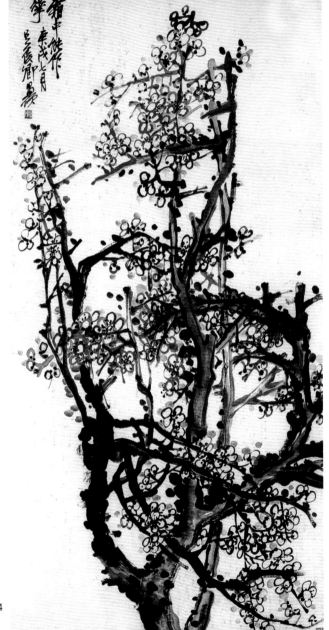

近现代 吴昌硕 墨梅图

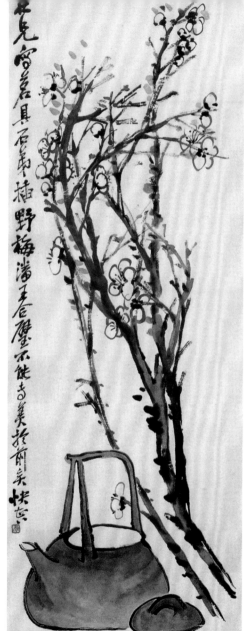

近现代 吴昌硕 茗具梅花图

105

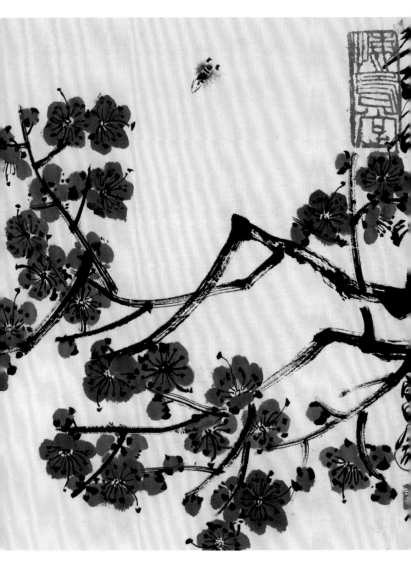

近现代 齐白石 梅花图

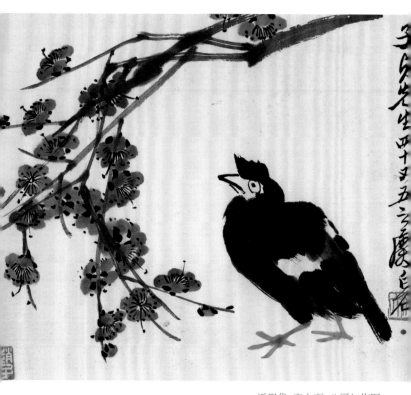

近现代 齐白石 八哥红梅图

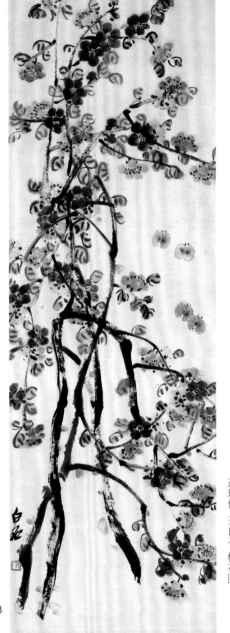

近现代 齐白石 梅花图

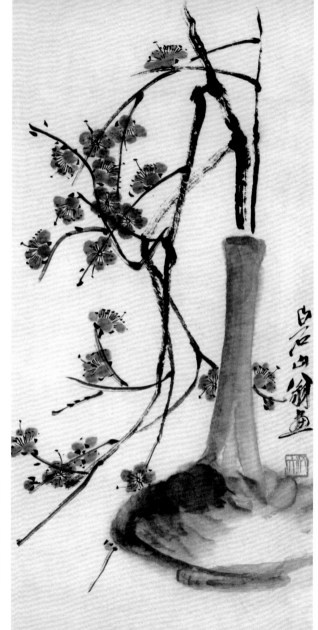

近现代 齐白石 瓶梅图

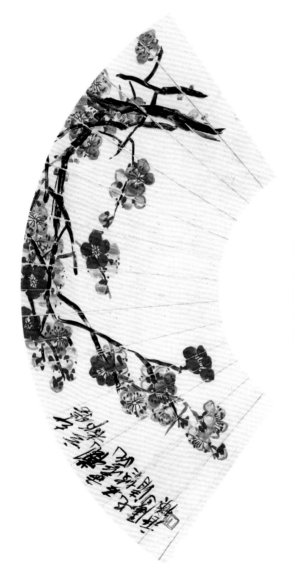

近现代 齐白石 红梅图

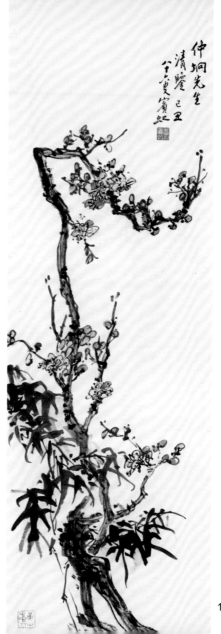

近现代 黄宾虹 梅竹图

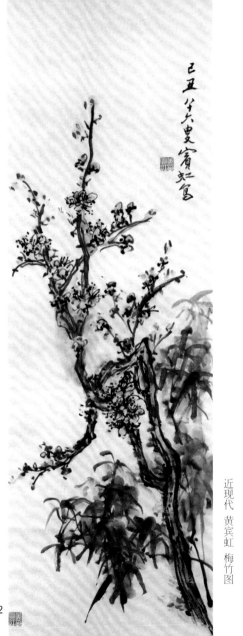

近现代 黄宾虹 梅竹图

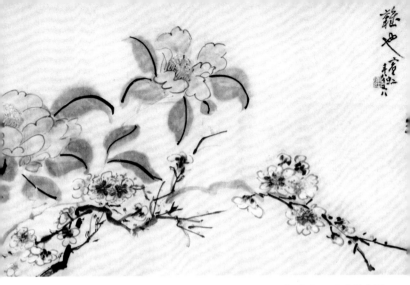

近现代 黄宾虹 山茶梅花图

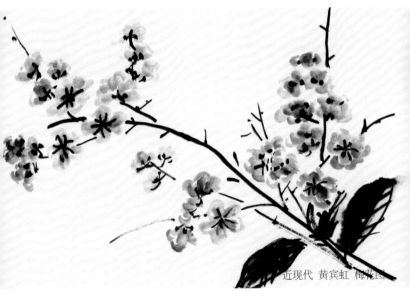

近现代 黄宾虹 梅花图

113

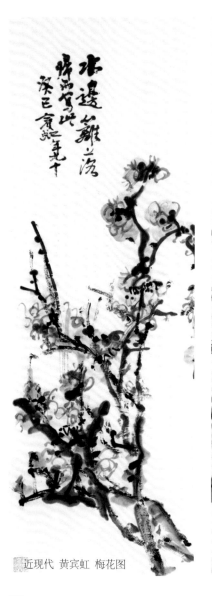

近现代 黄宾虹 梅花图

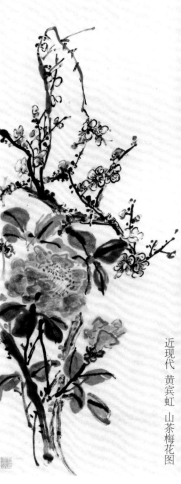

近现代 黄宾虹 山茶梅花图

114

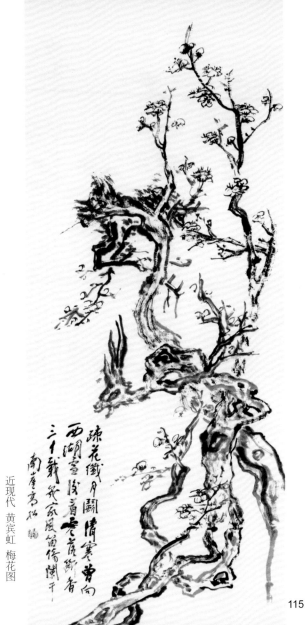

疏花纖月翻晴寒曾向
西湖畫舫看老花斷香
三十載花家風笛倚闌干

南崕高松[印]

近现代 黄宾虹 梅花图

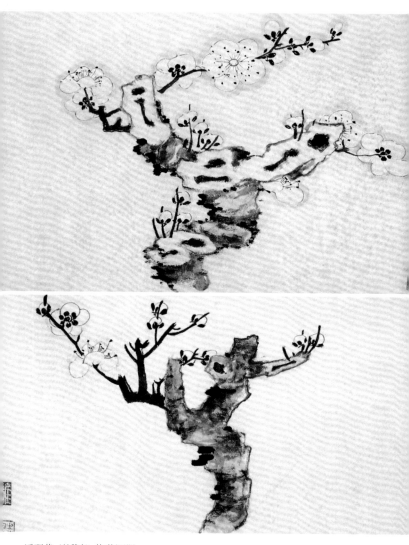

近现代 谢稚柳 梅花图册

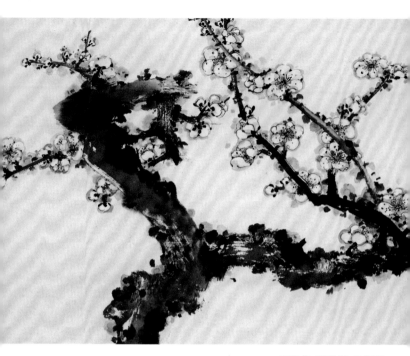

近现代 谢稚柳 绿梅图

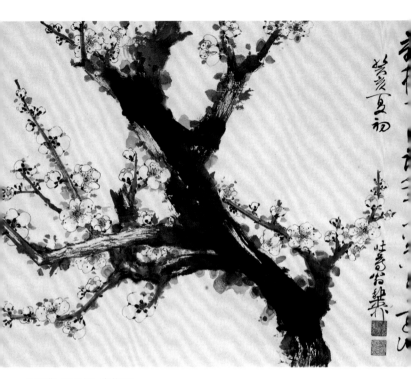

近现代 谢稚柳 赏梅图

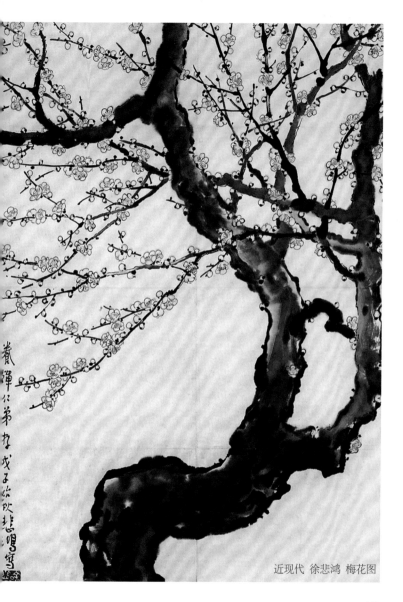

近现代 徐悲鸿 梅花图

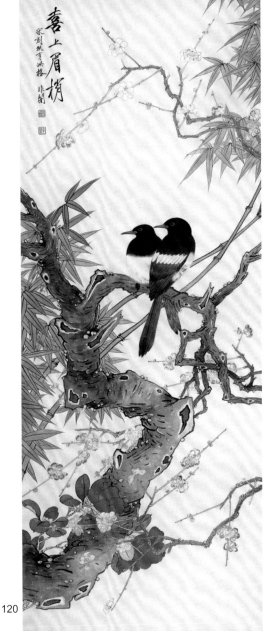

近现代　于非闇　喜上眉梢

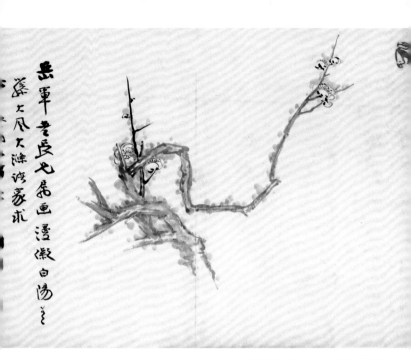

岳軍吾長兄屬畫漫擬白陽之
藥大風大滌渡蒙求
大千

近现代 张大千 山水花卉图册

121

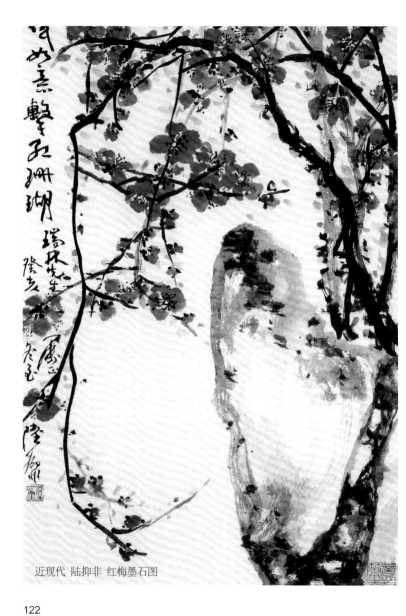

近现代 陆抑非 红梅墨石图

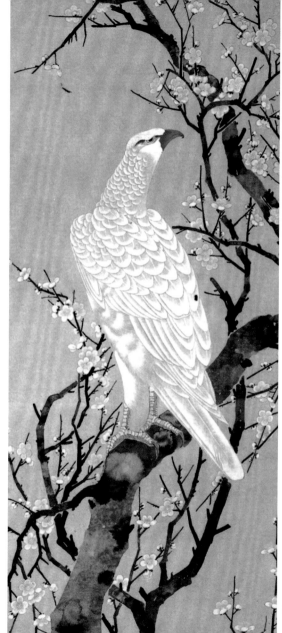

近现代 陈之佛 古梅俊鹰图

123

图书在版编目（CIP）数据

中国历代绘画图典. 梅花 / 郭泰，张斌编. — 武汉：湖北美术出版社，2024.3

ISBN 978-7-5712-1944-4

Ⅰ. ①中… Ⅱ. ①郭… ②张… Ⅲ. ①梅花－花卉画－作品集－中国 Ⅳ. ①J222

中国国家版本馆CIP数据核字(2023)第137358号

责任编辑：范哲宁　责任校对：杨晓丹
技术编辑：吴海峰　装帧设计：范哲宁

Zhongguo Lidai Huihua Tudian　Meihua

中国历代绘画图典　梅花

郭泰 张斌 编

出版发行：长江出版传媒 湖北美术出版社
地　　址：武汉市洪山区雄楚大街268号B座18楼
电　　话：（027）87679525（发行）
　　　　　　　　87675937（编辑）
传　　真：（027）87679529
邮政编码：430070
印　　制：武汉精一佳印刷有限公司
经　　销：新华书店
开　　本：710mm×1020mm　1/32
印　　张：4
版　　次：2024年3月第1版
印　　次：2024年3月第1次印刷
定　　价：25.00元